兒童文學叢書

·藝術家系列·

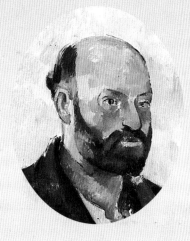

孤傲的大師

追求完美的塞尚

陳永秀／著

三民書局

國家圖書館出版品預行編目資料

孤傲的大師：追求完美的塞尚／陳永秀著.－－二版二
刷.－－臺北市：三民，2016
面；　公分.－－(兒童文學叢書. 藝術家系列)

ISBN 978-957-14-4687-5　(精裝)

1.塞尚(Cézanne, Paul, 1839-1906)－傳記－通俗作品

940.9942　　　　　　　　　　　　　95025700

ⓒ　孤傲的大師
　　　　──追求完美的塞尚

著 作 人	陳永秀
發 行 人	劉振強
著作財產權人	三民書局股份有限公司
發 行 所	三民書局股份有限公司
	地址　臺北市復興北路386號
	電話　(02)25006600
	郵撥帳號　0009998-5
門 市 部	(復北店) 臺北市復興北路386號
	(重南店) 臺北市重慶南路一段61號
出版日期	初版一刷　1998年1月
	二版一刷　2007年1月
	二版二刷　2016年1月修正
編 　 號	S 853811

行政院新聞局登記證局版臺業字第○二○○號

有著作權·不准侵害

ISBN　978-957-14-4687-5　　(精裝)

http://www.sanmin.com.tw　三民網路書店
※本書如有缺頁、破損或裝訂錯誤，請寄回本公司更換。

閱讀之旅

　　很早就聽說過藝術大師米開蘭基羅、梵谷、莫內、林布蘭、塞尚等人的名字；也欣賞過文學名家狄更斯、馬克‧吐溫、安徒生、珍‧奧斯汀與莎士比亞的作品。

　　可是有關他們的童年故事、成長過程、鮮為人知的家居生活，以及如何走上藝術、文學之路的許許多多有趣故事，卻是在主編了這一系列的童書之後，才有了完整的印象，尤其在每一位作者的用心創造與撰寫中，讀之趣味盈然，好像也分享了藝術豐富的創作生命。

　　為孩子們編書、寫書，一直是我們這一群旅居海外的作者共同的心願，這個心願，終於因為三民書局的劉振強董事長，有意出版一系列全新創作的童書而宿願得償。這也是我們對國內兒童的一點小小奉獻。

　　西洋文學家與藝術家的故事，以往大多為翻譯作品，而且在文字與內容上，忽略了以孩子為主的趣味性，因此難免艱深枯燥；所以我們決定以生動、活潑的童心童趣，用兒童文學的創作方式，以孩子為本位，輕輕鬆鬆的走入畫家與文豪的真實內在，讓小朋友們在閱讀之旅中，充分享受到藝術與文學的廣闊世界，也拓展了孩子們海闊天空的內在領域，進而能培養出自我的欣賞品味與創作能力。

　　這一套書的作者們，都和我一樣對兒童文學情有獨鍾，對文學、藝術更是始終懷有熱誠，我們從計畫、設計、撰寫、到出版，歷時兩年多才完成，在這之中，國內國外電傳、聯絡，就有厚厚一大冊，我們的心願卻只有一個——為孩子們寫下有趣味、又有文學性的好書。

　　當世界越來越多元化、商品化的今天，許多屬於精神層面的內涵，逐漸在消失、退隱。然而，我始終牢記心理學上，人性內在的需求——求安全、溫飽之後更高層面的精神生活。我們是否因為孩子小，就只給與溫飽與安全，而忽略了精神陶冶？文學與美學的豐盈世界，是否因為速食文化的盛行而消減？這是值得做為父母的我們省思

的問題，也是決定寫這一系列童書的用心。

　　我想這也是三民書局不惜成本、不以金錢計較而決心出版此一系列童書的本意。在我們握筆創作的過程中，最常牽動我們心思的動力，就是希望孩子們有一個愉快的閱讀之旅，充滿童心童趣的童年，讓他們除了溫飽安全之外，從小就有豐富的精神食糧，與閱讀的經驗。

　　最令人傲以示人的是，這一套書的作者，全是一時之選，不僅在寫作上經驗豐富，在藝術上也學有專精，所以下筆創作，能深入淺出，饒然有趣，真正是老少皆喜，愛不釋手。譬如喻麗清，在散文與詩作上，素有才女之稱，在文壇上更擁有廣大的讀者群；陳永秀與羅珞珈，除了在兒童文學界皆得過獎外，翻譯、創作不斷，對藝術的研究與喜愛也是數十年如一日用功勤學；章瑛退休後專心研習水墨畫，還時常歐遊四處欣賞名畫；戴天禾有良好的國學素養，對藝術更是博聞廣見；另外兩位主修藝術的嚴喆民與莊惠瑾，除了對藝術學有專精外，對設計更有獨到心得。由這一群對藝術又懂又愛的人來執筆寫藝術大師的故事，不僅小朋友，我這個「老」朋友也讀之百遍從不厭倦。我真正感謝她們不惜時間、心血，投入為孩子寫作的行列，所以當她們對我「撒嬌」：「哇！比博士論文花的時間還多」時，我絕對相信，也更加由衷感謝，不僅為孩子，也為像我一樣喜歡藝術的大孩子們，可以欣賞到如此圖文並茂，又生動有趣的童書欣喜。當然，如果沒有三民書局的支持、用心仔細的編輯，這一套書是無法以如此完美的面貌出現的。

　　讓我們一起──老老小小共同享受閱讀之樂、文學藝術之美，也與孩子們一起留下美好的閱讀記憶。

作者的話

　　簡宛約我寫一個已故藝術家的故事時，我選了塞尚。當時只看過他的畫，覺得他的畫十分有個性，獨出一格。在畫廊看畫，遠遠看過去，就知道哪一幅是他的。

　　但是我對他的生平一無所知，只模糊記得他是印象派的開山始祖之一。這次為了了解他這個人，讀了許多有關他的書後，才知道他誕生在一個經濟條件不錯的中等家庭，受過高等教育，他生長的小城思想保守，他結過婚，有一個兒子……。但他獨愛畫畫，一生都在畫，畫到死為止，真是「春蠶到死絲方盡」。他這樣百分之百奉獻在畫畫上，使我愈讀愈感動。那一段時間，我好像一腳踏入那個時代，在一旁看他滿臉鬍鬚、滿身油彩，站在畫布前狂熱的創造；我想問他一句話，他對我怒目而視，他對別人打擾他的畫思總是非常生氣。

　　中國人常愛說「有志者事竟成」。塞尚一生追求畫得完美，一直到五十六歲那一年才得到一些人的賞識、才有人買他的畫。這以前幾十年，他都默默耕耘，埋頭苦畫。換了別人，恐怕早就對自己失去信心，放下畫筆，改行了，或者畫一些賣得出去的畫。他的專注、他的執著、他的投入，他不把時間浪費在人情世故上，不是一般凡夫俗子做得到的。我，甚至有點妒嫉他了。

　　一個人的成功絕對不是件偶然的事，也不是一個人單槍匹馬可以做到的。塞尚的生活一直有父母照顧，父親雖然不贊成

他畫畫，但仍無可奈何的在經濟上支持他；母親更不用說，全心全力支持，他才無後顧之憂，能全心畫畫。

在家靠父母，出外靠朋友。塞尚的好友對他的幫助更大。左拉、畢沙羅、莫內、雷諾爾、渥拉德……因為他們大力的精神鼓勵和支持，塞尚才能在藝術界永垂不朽。

謝謝簡宛，給我一個機會，同一位偉大的藝術家跨時空交往。現在若有人提起「塞尚」，我感到特別親切，很想說：「塞尚，我知道他。」

陳永秀

陳永秀

　　成功大學化工系畢業，後在美國伊利諾大學取得化學碩士學位。

　　雖念理工，卻從小喜好文藝。第一本自寫自畫的《鳳凰與竹雞》得了洪建全文教基金會的圖畫故事獎；為卡通寫的劇本《生命的全景》得了社教文化獎。另為小朋友及青少年寫和畫了《雪花飄》、《麵人的故事》、《貓咪的歌》、《蘑菇鄉》、《大白奇遇記》等書。偶爾在《世界日報》副刊上發表散文。

塞尚

Paul Cézanne

1839~1906

P. Cézanne

1. 一個純藝術家

一九九六年，在塞尚去世九十年後，美國費城為他開了一個盛大的展覽，展出他一百多幅油畫。

家鄉法國，已為他開過多次畫展，而他的畫總有許多人出高價爭相購買。

有人說他是十九世紀最偉大的畫家，有人說他是印象派的開山始祖，也有人說是他的畫促使抽象畫誕生。抽象畫家馬蒂斯深受他畫風的影響，而當時年輕氣盛的畢卡索就更不用說了，他對塞尚的畫非常著迷，誰要是嘲笑塞尚的畫，他就氣呼呼的對那人說：「住口，不可以侮辱我最崇拜、最尊重的藝術大師。」

這些讚美，塞尚在世時聽到的不多，反而是罵他的話，他聽到的可就多了。

他一生只知道畫畫，孜孜不倦的畫，昏天暗地的畫。他狂熱的追求、探索，如何才能完美的表達出他內心

對人、對物、對風景的感受，他不喜歡傳統畫，太呆板了，他要創造出自己獨一無二的畫法。當時一般人看了他的畫都不能接受，畫廊更是拒絕展出他的畫，他的畫送出去比賽，每次都名落孫山。

一直到一八九五年，他五十六歲那一年，才有個畫廊主人，慧眼識英雄，為他開了一次展覽。

後來的十年，他仍不停的畫，不停的摸索，一直到生命的最後一天。

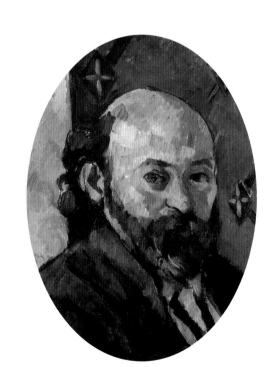

3

2. 青少年塞尚

　　哪一個父親不是望子成龍的呢？最起碼，將來做份可以養活自己的工作，保羅‧塞尚的父親對他也這麼殷殷期盼著。他不時提醒著小塞尚：「做個天才藝術家不是件容易的事，將來怎麼過生活呢？一定要有可以賺錢的一技之長。」

　　父親是個一板一眼、規規矩矩的銀行家，當然希望兒子走上這條安定的路，偏偏兒子不像他，像母親，靈活聰明，腦子裡總充滿著幻想，小時候就愛寫一些奇奇怪怪的長詩，讓父親讀了大大的搖頭；也總愛說些奇奇怪怪的夢想，難怪父親會著急：「寫詩、畫畫，你將來怎麼賺錢？你一定要去學法

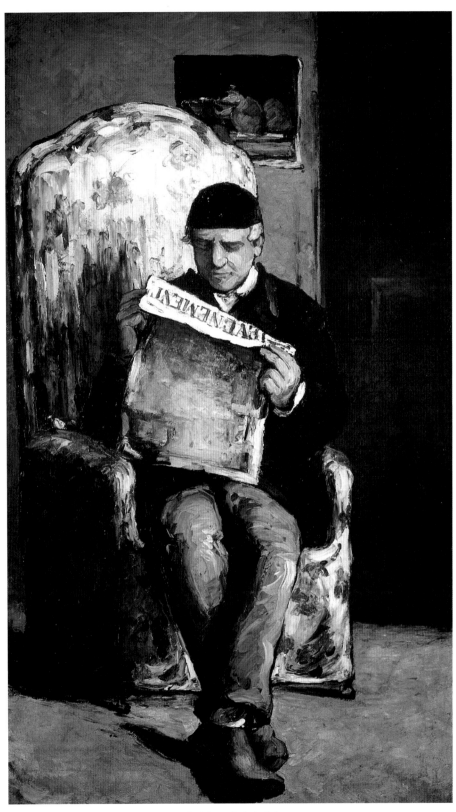

5

塞尚父親在看晚報 1866年

　　塞尚的父親很少坐著讓兒子畫他，因為塞尚畫得慢，他不耐煩。

（油畫、畫布　200×120cm　美國華盛頓國家畫廊藏）

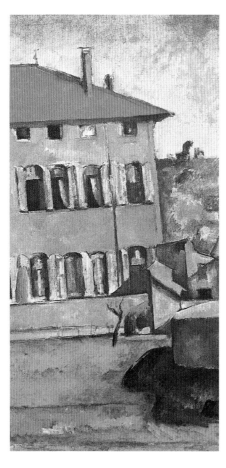

律，或到銀行工作，你的生活才有保障。」

父親的態度實在太堅定了，塞尚沒辦法，只好依照父親的意思去大學念法律。但塞尚對法律真的一點興趣也沒有，總是勉強自己去學習。

所以他另外還在藝術學院選自己所喜歡的課，學習人物素描和水彩。

在他們住的小城埃克斯的郊外，父親買了一座別墅。塞尚就在客廳的牆上畫了一幅名為〈夕陽打漁圖〉的大壁畫，母親看了十分喜歡。一直以來，母親對塞尚不僅疼愛有加，更適時的鼓勵他、讚美他的畫，也因此，塞尚自己也愈來愈喜歡畫畫了。

塞尚畢業後，雖然如父親所願到銀行工作，但心中總覺得銀行的工作太刻板，他實在不喜歡。他一面做一面想畫他的畫，好友左拉，也來信勸

他放棄銀行的工作。

終於，他鼓起勇氣向父親請求，一次又一次：「讓我全心去學畫吧！我不會是個好銀行家的。」母親也一直幫他說話。最後父親終於心軟了，他無可奈何的對塞尚說：「去吧！去巴黎學畫吧！去做你喜歡做的事。」雖然父親心中非常的失望，但他終究拗不過母子二人的苦苦哀求。

自畫像（左）及相片（右）　1861年
　塞尚是看著自己的相片畫的，相片上的他溫柔、與世無爭、目光炯炯的顯露出一個年輕人的熱情，但畫中的他看上去陰險、憔悴、膽怯、沮喪，顯露出他（內心）不知如何在社會上待人處世。

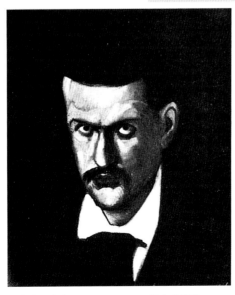

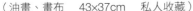

（油畫、畫布　43×37cm　私人收藏）

3. 好友左拉

　　塞尚十三歲時，交了一個小他一歲的朋友左拉，這兩個年輕人性格正好相反，但彼此間卻有一股神祕的吸引力。在小城埃克斯，他們兩人都有高人一等的智慧，有潛伏的野心，有超脫的幻想，他們常在一起寫些又長又怪誕的詩，左拉讚美塞尚說：「你用心來寫詩，我則用腦來寫詩，你的詩更有意思。」很多年後，左拉變成大文學家和詩人，塞尚卻走上藝術的路，沒有再寫詩。

　　左拉先去了巴黎，他寫信給塞尚說：「塞尚，我不會忘記我們在一起的那些無憂無慮的日子，你告訴我你的夢想，我告訴你我的夢想，我們高高的站在雲上，感覺好自由！愛說什麼就說什麼，還說有一天會飛黃騰達，真是作白日夢！現在，我已從雲端走下來，腳踏實地，苦苦的讀書，苦苦的寫作，苦苦的生活，每天都要想辦法應付生活上的困難，因為我只是一

個窮學生啊！你呢？住在單純的小城裡，有父母照顧，你仍然天真、不知天高地厚。你以為做個藝術家，只要畫一個晚上的畫，第二天就可以把畫賣掉嗎？我的好朋友，這不是那麼簡單的事。」

左拉幾次從巴黎回來，看見塞尚正在學畫，畫得好棒，左拉很替他高興。回巴黎後又來信鼓勵他：「你將來一定會在藝術界發光，我對你很有信心，不要繼續在藝術和法律之間猶疑不決了。學法律，只是在浪費你的精力和時間，你難道願意將來在銀行做一輩子的事嗎？不要再做膽小鬼了，要大膽向你父親提出你學畫的決心。」

父親聽說左拉勸塞尚學畫，十分生氣，他對兒子說左拉的想法是壞主意。左拉知道後，又寫信給塞尚：「你的父親和我對人生的看法大不相同。你已長了像老鷹般的翅膀，要去高空飛翔，去尋找自己那一片天空。這是上帝的旨意，上帝安排你父親做銀行家，安排你做畫家。天意如此，不是我的意思，我只是幫你發掘你潛在的才能，增加你的信心而已。」

後來，塞尚的父親終於同意讓他到巴黎學畫，那時他二十二歲。他到巴黎的第一件事就是去找左拉。

在巴黎學畫並不如想像的那麼容易。一面畫畫，一面要生活，塞尚無法適應，成天垂頭喪氣的，動不動就吵著要回埃克斯老家。左拉想盡辦法挽留他，並責備他說：「你這小子，具備了所有做大畫家的條件，但卻沒有能力成為大畫家。因為你不能吃苦，不懂如何生活。」

左拉為了留住塞尚，就要塞尚為他畫肖像。塞尚只好留下來為他畫了幾張，但是都沒有完成。

塞尚勉強留了下來，每個禮拜天左拉會約他到巴黎郊外，塞尚帶著他的全套畫具，左拉帶著他的書，他們最常去的地方是「夏洛蒂池塘」。塞尚練習寫生，左拉坐下來閱讀。池塘

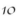

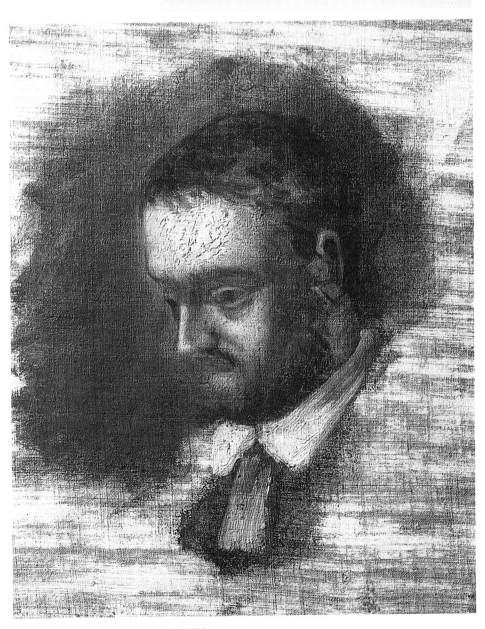

左拉　1862-1864年

　　塞尚為左拉畫肖像時，心情並不好，所以沒畫完就丟在字紙簍裡，後來被左拉撿起。

（油畫、畫布　26×21cm　去處不詳）

前長著一排蘆葦草，後面一排樹像是露天劇院，細枝枯藤掛下來像是簾幕低垂；微風吹來，池塘上一波一波的藍圈圈，太陽薄薄的金光照在草地上，灑在他們身上。他們深深愛上這綠池塘。

但多半時候，塞尚都不快樂，心情不好時就跑回埃克斯，獨自畫畫，過一段時間才回巴黎學習和吸取新經驗。許多年，他就這樣兩邊跑。

左拉努力的寫作，他的小說得了獎後，在巴黎大大的出名，他還在郊外買了座別墅。在那裡，左拉夫婦常常邀請文藝界的人士來聚會。

塞尚雖然常被邀請，但他對左拉豪華奢侈的生活感到十分不自在，他覺得去左拉家就好像到了一個達官貴人的家一般。

起先左拉還幫他們這些印象派藝術家寫介紹文章，推崇他們的先進畫風，但他們的畫久久不被一般人所接受，連左拉都對他們畫畫的能力起了懷疑。他在《渥太爾雜誌》中說：「這些印象派畫家的畫還沒達到他們期望的標準，雷聲大雨點小，塞尚還在畫

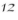

畫技巧上摸索、掙扎。」好友的批評使塞尚聽了十分不舒服。經過這件事以後，他對左拉和他的朋友更是愛理不理了。

一八八六年，左拉寫了本叫《傑作》的書，書中主角是個潦倒的藝術家。塞尚讀了之後，非常生氣，一口咬定寫的就是他，從此不再和左拉來往。

後來左拉比他先去世。塞尚得到消息之後，躲在房裡整整哭了一天。可見他的內心深處並沒有忘掉這個老朋友。

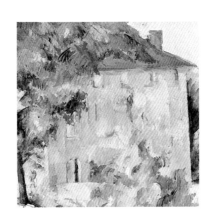

4. 他是這樣畫的

　　當時的人喜歡美麗的畫，尤其是用歷史故事來做背景。畫面上的人物肌膚光光滑滑，臉上沒有太多表情，一本正經。風景畫也都是憑想像畫出來的地方，美得不真實。畫家畫畫，只在技巧上下工夫，完全不把真情放進去。

　　塞尚雖然受的是學院派的教育，卻不喜歡這種畫法，他開始照自己心裡的意思去畫，他要在帆布上畫出他內心的個人世界來。

　　他先觀察，靜靜的觀察；他從不同的角度去看他要畫的人物、靜物、風景。用心去看，看久了，和畫的對象有了一種溝通後，才全神貫注的用水彩，或用油彩表達出來，一直畫到他認為十分滿意才會停下來。他畫的都是周圍認識的、常見的人物：他的父親、母親、伯伯、太太、兒子、農夫、小販、小丑、鄰居女孩等都做過他的模特兒；畫的風景是他常去的郊

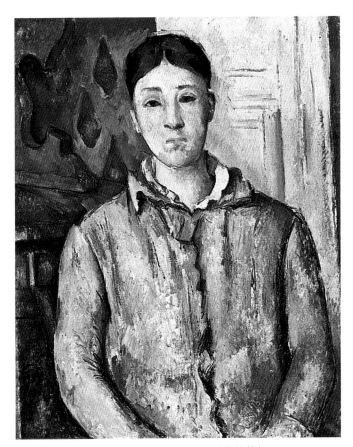

外：遠山近水、房屋樹林；畫的靜物也都是家裡常見的東西。

塞尚用「心」去聯絡，聽任「大腦」去判斷，讓「手」去發揮，畫畫的時候，一聲不響，非常嚴肅的全心投入。

他畫人物，要求他的模特兒一動也不動，畫一張畫要他們坐兩三個星

塞尚夫人何恬絲
1885-1887年
何恬絲像蘋果一樣端坐，木木的表情有股平靜的力量。

（油畫、畫布　73×60cm　美國休士頓美術館藏）

期，因為他要看、要研究、要把情緒培養起來、要想如何表達、色彩如何運用、光和影的對比如何。在畫畫的過程中，如果模特兒不小心打瞌睡動了一下，他就畫不下去了，因為那破壞了他好不容易培養出來的情緒。他會大發脾氣，還會摔筆，甚至把畫布撕破。

他常對他的模特兒說：「不要坐立不安，要想像自己是個蘋果，端端正正的不動。」他的太太何恬絲常常做他的模特兒，比起其他的人來，她是比較可以坐著像蘋果一樣不動的。

對塞尚來說，靜物是最理想的畫畫對象。因為靜物是啞巴，它不會亂動，而且它的樣子永遠不變，可以任由他安排擺布。水果如何擺？幾個在盆內？幾個在盆外？杯子裡面要不要放點水？桌布多皺？應該如何放？抽屜要不要半開著？花瓶內插什麼樣的花？糊牆紙是什麼顏色？什麼花樣？……他左看右看，一直要擺到十分滿意才會開始畫。

水果中他最喜歡畫蘋果，因為蘋果光亮圓潤，色彩鮮豔，討人喜歡。

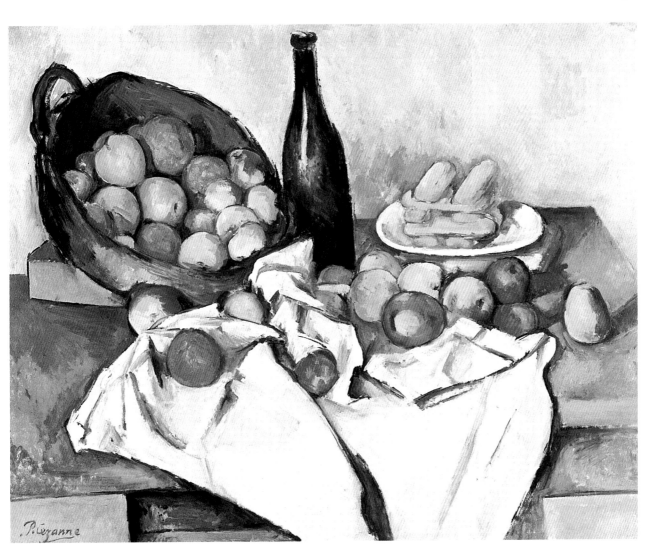

蘋果和酒瓶　1890-1894年

（油畫、畫布　60×80cm　美國
芝加哥藝術中心藏）

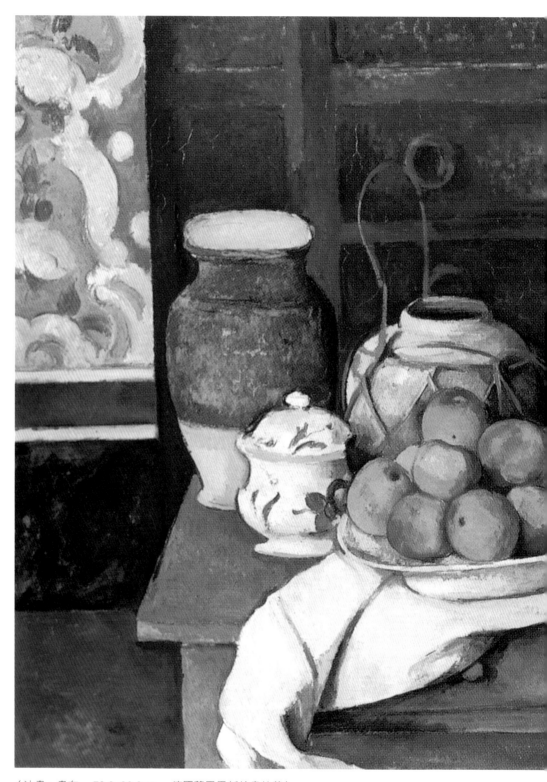

（油畫、畫布　73.3×90.2cm　德國慕尼黑新繪畫館藏）

靜物　1883-1887年

而且他畫畫的時間很長，剛好蘋果又不容易壞。

塞尚對靜物的安排費盡心思，同一堆蘋果在他不同的安排下給人不同的感受，好像蘋果是那張畫的主題，但若瓶瓶罐罐，可看之下那沒有罐，旁邊的盤子桌布就只是水果的陪襯堆而已。經過他慎重安排後，那園中的蘋果就像伊甸園一樣，變得可看而不可拿了。

在他巧妙的安排下，圓的橫的、方的彎的、直的，他向傳統的靜物畫法挑戰，畫出一幅統一的圖畫，他密切結合成一幅圖畫。

19

讓人耳目一新，和傳統表現的就是不一樣。真是用心良苦。

塞尚常常出去寫生，他喜歡畫鄉村：紅屋頂、黑煙囪、白鐘樓、小山丘、大岩石、遠遠的山、近處的海；他還喜歡畫樹：參差不齊的樹枝、樹幹，被風吹得倒向一邊……

他嘗試用自己的畫法表現出風景的原始形態，在畫布上他粗放的劃分出大塊小塊的布局，再把這些改畫成幾何圖形：長方、圓錐、三角等。然後用油彩層層塗上，用色彩的深淺或不同來表現出遠山近屋的距離，山和樹、天和地之間的聯繫。

他年輕時學素描，線條已經比一般學生粗放自在；後來畫水彩、畫油畫，他就不再特意畫出線條，他用不同的顏色和深淺來顯示出人和物。他的畫，猛一看，東一塊顏色、西一塊顏色，但仔細看，這些色彩巧妙的表現出人和物的輪廓，或對著光，或背著光。

他像一個大導演，用他的畫筆指揮，各種顏色在帆布上扮演什麼角色只有他自己知道。他希望看畫的人了

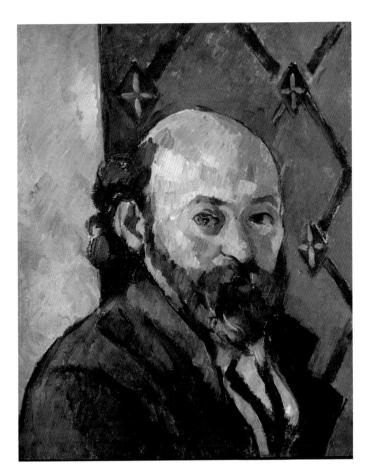

解他畫畫的感受，他要積極的創造出一個世界，可以完全把內心的渴望和祕密透露出來。他對權力的不滿，對俗不可耐的人的憤怒，對父親不了解他的無可奈何，他一句話也不說，全部都塗在畫布上了，一層一層，厚厚的，看上去真像浮雕，也顯示出他心中的沉重。

所以他是有計畫的畫，人物坐什

自畫像
1880-1881年

（油畫、畫布　39.5×24.5cm　私人收藏）

麼椅子，糊牆紙什麼花樣，窗戶、門要不要配在畫上，他都不馬虎；至於這人是達官貴人，還是販夫走卒，是母親，還是太太，他卻不在乎，他在乎的是構圖：人和背景應該怎樣融洽配合？各種顏色又該如何發揮它們的效果？

塞尚安排靜物更是十分周到：水果、桌子、桌布、瓶子、果盤、窗簾都配合得恰到好處，如果單畫一盤水果，呆呆板板、一目了然，沒有什麼意思，因此他的靜物，除了主角蘋果外，配角是半開的抽屜、是那兩頭尖尖的果盤、是窗子的下半邊、是臉盆的右半邊、是皺巴巴的桌布……。雖然沒有特別畫出線條，但從不同的顏色，就可以看出圓的、直的、橫的、彎曲的線來，所有的東西好像各自為政，但又息息相關，親密的共存。

塞尚寫生也是要表達出他對自然的看法，而不是把大自然翻版到畫布上。他四處尋找，一旦看中合意的地方，就在腦海裡計畫如何把這風景在帆布上表現出來，那一群房子應該放在畫面何處？天空要占多大的空間？

山在水平線上可以多寬多高？哪一些樹呢？多少樹？多高的樹？……琢磨完了，畫的時候大筆大筆的刷，畫得很粗放、很自由，全是無拘無束的盡情發揮。

靜物和半開的抽屜　　1877–1879年

（油畫、畫布　33×41cm　私人收藏）

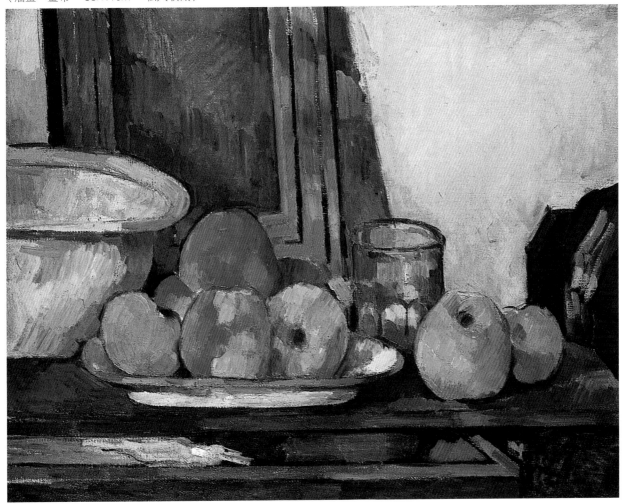

5. 自成一派

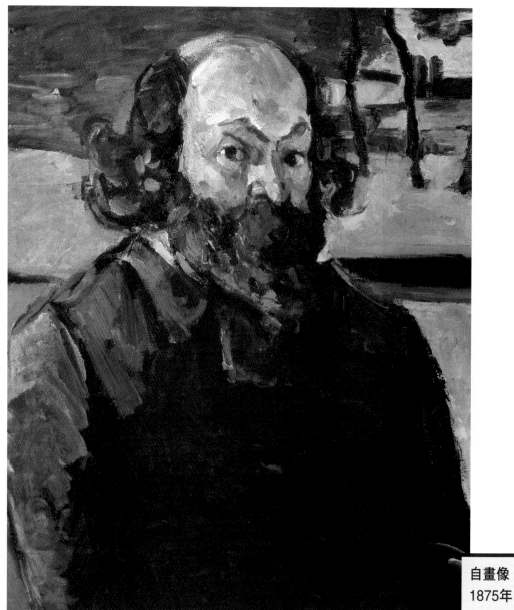

自畫像
1875年

（油畫、畫布　64×53cm　法國巴黎奧塞美術館藏）

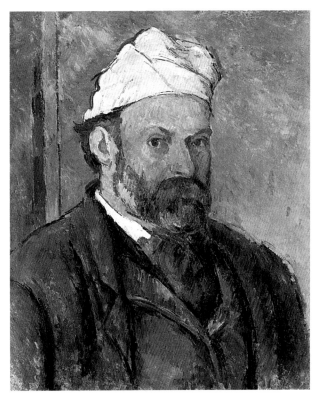

中年的塞尚高高瘦瘦的，滿臉的鬍子，挺秀的鼻梁，細長的眼睛，看人十分溫柔。但他的情緒不穩定，有時輕鬆自在，有時又悶聲不響；有時彬彬有禮，有時又傲慢冷淡。

他聲音很大，有時會爆出一兩句粗話，這和他高貴的家庭教養很不相稱。他常常是早上快快樂樂，晚上卻變得悶悶不樂了。

他很容易懷疑自己，常常產生幻覺，會把自己關在畫室裡不讓任何人進去。這個時候，他可以不分白天晚上的畫，畫呀畫呀畫，畫完如果不滿意，搬家時就不帶走。

他出去寫生時，畫完如果不喜歡，就把畫丟在原野，或埋在地下。

戴白頭巾的自畫像　1881–1882年

（油畫、畫布　55.5×46cm　德國慕尼黑新繪畫館藏）

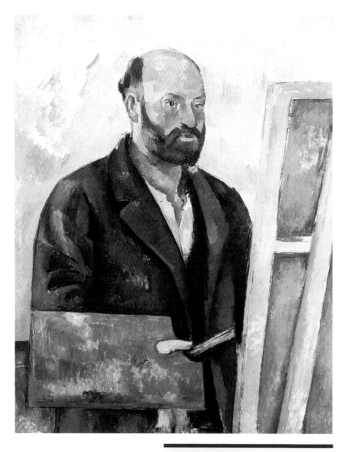

拿著畫板的塞尚　1890年

（油畫、畫布　92×73cm
瑞士蘇黎世布爾勒典藏館藏）

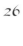

（油畫、畫布　73×92.1cm　私人收藏）

有紅屋頂的房子　1887-1890年

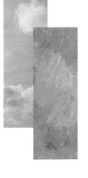

在海邊長大，小時候在地中海特別敏感。他寫生時總是仔細觀察大自然中光對萬物的影響，光給萬物帶來的顏色：強光、暗光、晨光、午光、黃昏的光，造成不同的顏色。同樣一棵樹，早上是新綠色的，到中午開始發黃，傍晚就成了墨綠色；他畫天空不會只用純藍，還會塗點淡藍，塗點藍綠，塗點灰，甚至一抹粉紅。萬物都有輪廓，可以用黑灰鈎描，也可以用紫紅，更可以用棕黃來描，就看光線從哪一方射下來；影子，他也從不用單一的灰色，總是用色彩深淺來表現光和影的效果。所以在他的畫中，不會出現一大片純藍色，一大片純綠色，或一大片純棕色的現象。

陽光對他有這麼大的影響力，難怪他常常讚嘆：「陽光真偉大！」

他在巴黎這些年，陸陸續續交了些畫友，如畢沙羅、莫內、雷諾爾。他們和他一樣，畫畫不受傳統手法的限制，而且都非常重視「光」對畫的

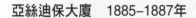

亞絲迪保大廈　1885–1887年

　　塞尚的父親在鄉間買了這座別墅，塞尚曾在客廳壁上畫了〈夕陽打漁圖〉。

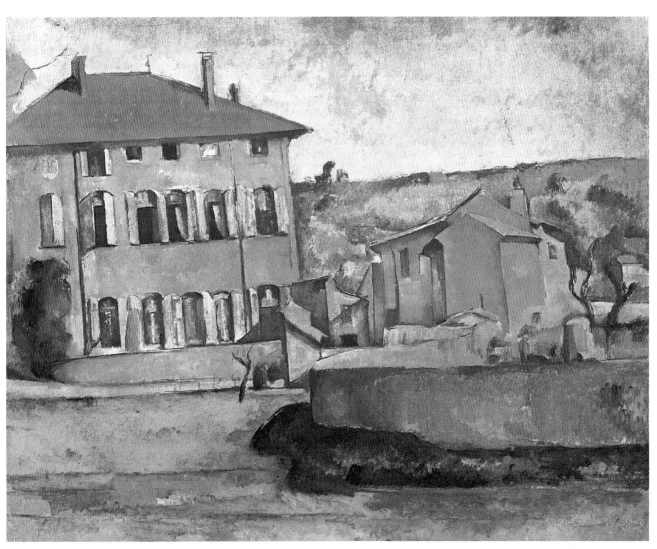

（油畫、畫布　73.5×60.5cm　捷克布拉格國家畫廊藏）

影響。

畢沙羅對他的影響最大，常常喜歡找他一起去郊外寫生。他們各畫各的，各用各的方法創造，面對著同樣的風景，兩人畫出來的卻大不相同。但塞尚很欣賞畢沙羅的畫，畢沙羅也覺得塞尚與眾不同，特別有天分。

他們這批畫友的畫多半沒人看得懂，正規畫廊不肯展出他們的畫，說他們的畫像是白痴畫的，說他們只會在帆布上胡亂塗鴉。

他們常常聚在一起談天說地，說他們畫畫的理論，說如何表達光的影響，後來就叫自己的畫為印象派。既然沒有人欣賞他們的畫，他們就互相鼓勵、互相安慰，「我們的畫要等到將來我們子孫那一代的人來欣賞了，現代的人頑固保守，不願意接受新的畫。但我們又不願和大家畫一樣的畫，所以我們只有繼續創造，繼續畫我們的畫，總有一天，我們會成功的。那時候，嘲笑我們的人，可要對我們刮目相看了。」

他們沒有吹牛，很多年後，果真一個接著一個全出了名，被子孫那一

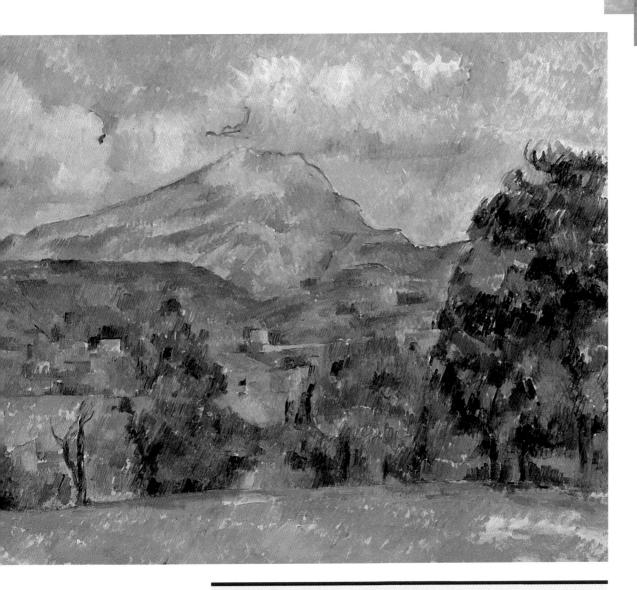

聖維多里山　1888–1890年

　這是塞尚最喜歡畫的山，這張寫生可以看出塞尚如何處理光和色彩的關係。天不是純藍，山不是純棕，房子不是純黃，樹和草地不是純綠，而因光和影的關係，造成色彩繽紛的效果。譬如遠處的山，因崎嶇不平，光照在上面，他就用深藍、淺藍、淡紫、土黃，甚至一抹淡綠來表現出它的凹凸。

（油畫、畫布　65×81cm　私人收藏）

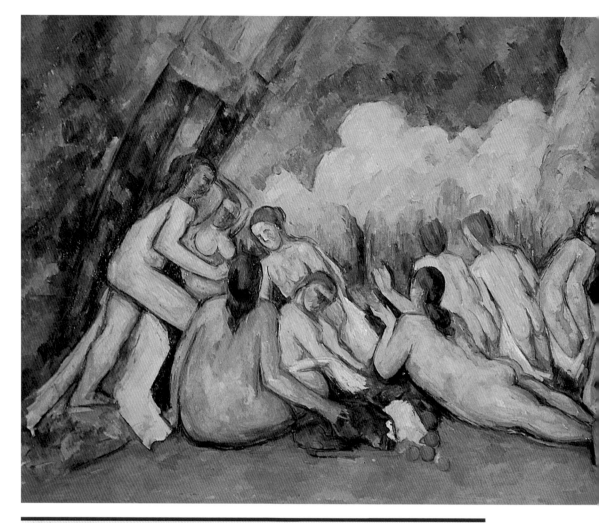

裸女沐浴圖　1900–1905年

　　塞尚對這些裸女的樣子漠不關心，只注意如何把這些坐著的、躺著的、站著的、
走著的裸女安排成一幅構圖完美的畫。

（油畫、畫布　126×196cm　英國倫敦國家畫廊藏）

代年輕人奉為大師，在藝術史上永垂不朽。

塞尚本來也屬於印象派，但他喜歡獨來獨往，一個人埋頭苦畫。慢慢的，他覺得印象派的畫法對他來說太柔軟了。他尋求幾何圖形和他畫作的關係，喜歡把靜物看成是圓形、長方形、三角形等組合；風景也分解成圓錐、長方、斜三角等等；著色更是狂放，大筆大筆的用力抹。

塞尚像駱駝一般，沉重的、無怨言的、心甘情願的，馱著他對畫的理想和熱愛；他畫畫時像獅子，橫衝直撞，勇猛奔放，自由自在；而他的本性像孩子般直通通，畫畫完全發自內心，敢於表現，沒有絲毫保留。

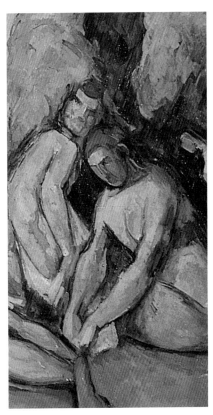

他苦苦的畫，不顧一切的畫，與世無爭的畫。他畫的人胳臂太長、下巴太短，又冷冰冰的，畫的房

子歪歪斜斜，畫的果盤兩頭太尖，畫的裸女身體不成比例……不管別人如何批評，但他就是要這樣畫，他不能接受「人家怎樣畫我就怎樣畫」。塞尚畫畫不是為了討好看畫的人，而是要發展出一種創新的表達方式，忠於自己的方式；所以看他的畫，不能只靠眼睛，還要用頭腦去分析才行。

畫畫是他生命中最重要的事，他為畫畫而活，但他的畫總是被畫廊一次又一次的退回，他雖然非常失望，卻仍不停的畫，躲起來畫。偶爾穿著滿身油彩的工作服出現，坐在他那一群文藝界朋友中間，一句話也不說。有一次，莫內讚美他說：「塞尚才是真正的藝術大師，他為他的藝術而活。」塞尚起身就走，因為他覺得不可能有人會真的喜歡他的畫。

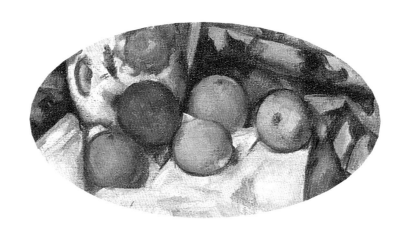

静物：蘋
果和橘子
1895-
1900年

35

（油畫、畫布　74×93cm　法國巴黎奧塞美術館藏）

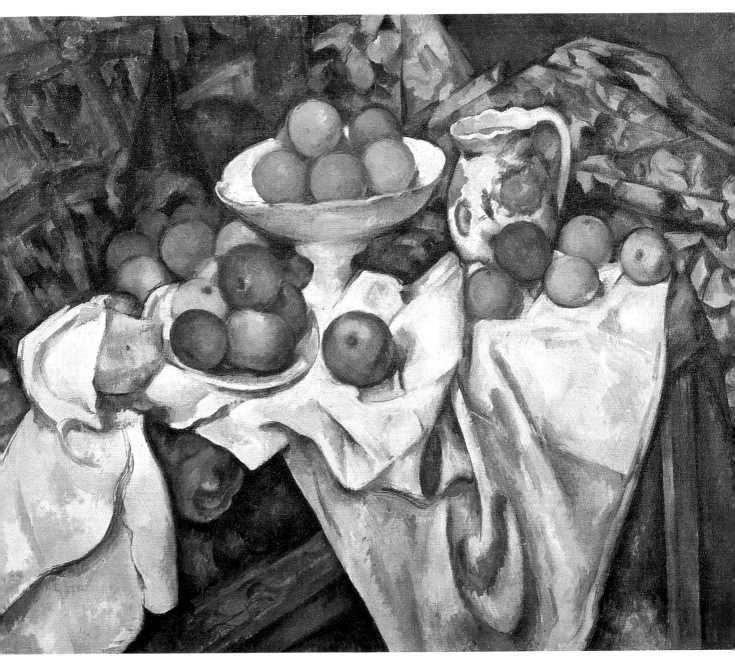

6. 第一次個人展

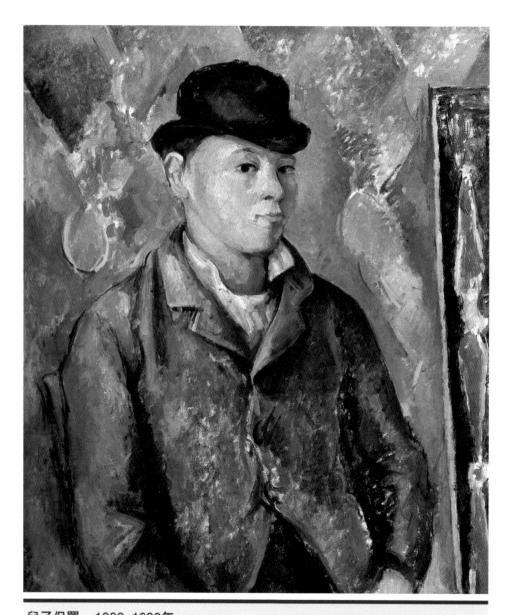

兒子保羅　1888-1890年（油畫、畫布　64.5×54cm　美國華盛頓國家畫廊藏）
　　保羅是個很現實的人，他要老爸多畫女人，因為比畫男人容易賣。但是塞尚年紀大了後，性情孤僻，很怕和女人在一起，所以無法答應兒子的要求。

　　塞尚年輕時和他的模特兒何恬絲結了婚，生了一個兒子叫保羅，小保羅小時候多半和媽媽住在巴黎。塞尚因為要尋找地方畫畫，常常搬動，但多半住在鄉下。他很少看見小保羅，雖然偶爾才見一次面，但他很喜歡他這個兒子。

　　晚年他的畫開始有人買時，也幸虧小保羅已經長大成人，偶爾可以幫他處理賣畫的事。他說：「我這個人太不實際了，只會畫畫，別的事都不喜歡管，幸虧兒子能幹。」但小保羅不喜歡同他住在鄉下，所以很多事仍然不能依靠兒子。

　　塞尚五十四歲那年，巴黎有個小畫廊主人田蓋答應展出一些他的畫。田蓋很欣賞他的畫，每次介紹他的畫時，就好像介紹自己的孩子，兩眼因歡喜而發光。田蓋滿臉笑容的說：「你看他的畫，連一個小小的角落他都認真的畫，要求整張畫的完美，他真是個天才。」田蓋在介紹塞尚時，總親熱的稱他「塞尚老爸」。

　　塞尚在田蓋畫廊展出的畫引起一些年輕畫家的注意，他們在小畫廊裡

忘想尚中他得，連，塞畫習覺出不流連返，從的學們很突里，他們裡。的畫法，他塞尚的畫很創意，與眾心華，很有創意，與眾不同。他們打從心裡佩服塞尚的才家包括了高更、梵谷、西羅特等人。

他的畫雖然引興派笑蠢解，起年輕畫家熱烈討論老嘲笑他，奮的畫家卻仍然愚蠢了的他、侮辱他，愚己去的不讓自己嫉妒他，甚至嫉妒他。

塞尚知道了以後，仍舊一句話也不說，繼續畫他的畫，獨來獨往。偶爾在路上看見了老

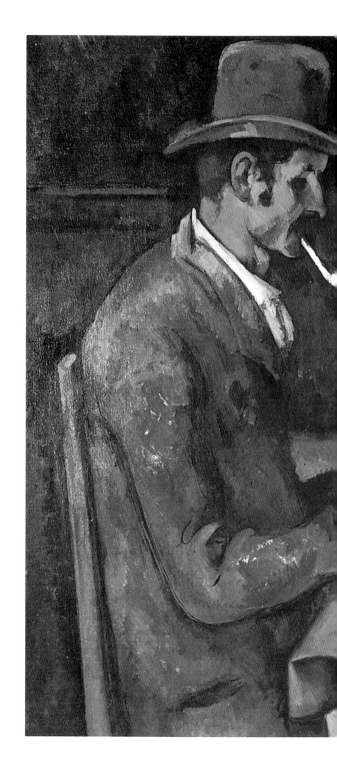

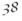

38

（油畫、畫布　79.1×130.2cm　私人收藏）

玩牌的人　1892-1893年

朋友，他會低頭而過，連招呼都懶得打。

有人買他的畫，就想拜見他，他回信說：「你想見我，死了這條心吧！我怕你對我的期望太高，看見我，你恐怕會失望呢！」

他的幾位畫界的好朋友畢沙羅、莫內、雷諾爾這時都已出了名，雖然他曾批評過他們，也對他們很冷淡，但他們覺得他是個與眾不同的怪才，也是個與世無爭的好人。他們不斷的找機會，想要幫塞尚出頭。

既然田蓋的小畫廊為他開了頭，他們就鼓勵渥拉德為塞尚開一個「個人展」，展出他一百五十幅畫，那時塞尚已經五十六歲了，幸虧有兒子來幫他處理這件事。

這個規模不小的畫展引起許多人的興趣，畢沙羅十分高興，他對小他十歲的塞尚一向有信心，他告訴別人說：「他的畫，絕對是一流的畫，構圖精緻緊密，顏色生動活潑，真正的發自內心。但還是有許多人拒絕接受他的畫，恐怕要再等幾年，人們才會了解他是怎樣一個了不起的天才。」

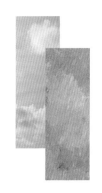

穿著紅背心的男孩　1890-1894年　　（油畫、畫布　79.5×64cm　私人收藏）

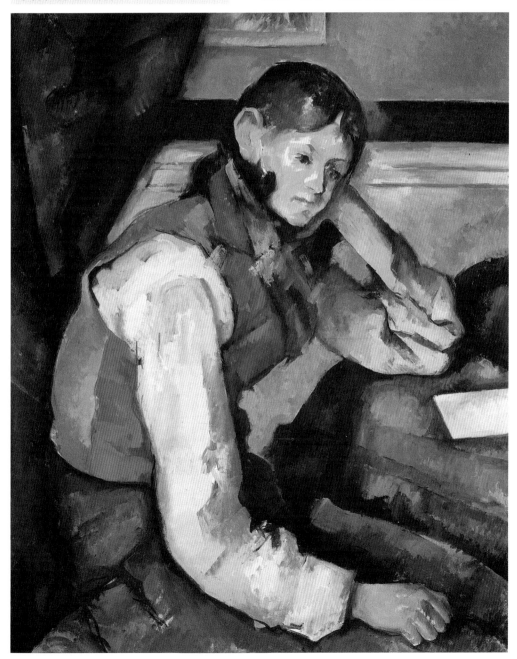

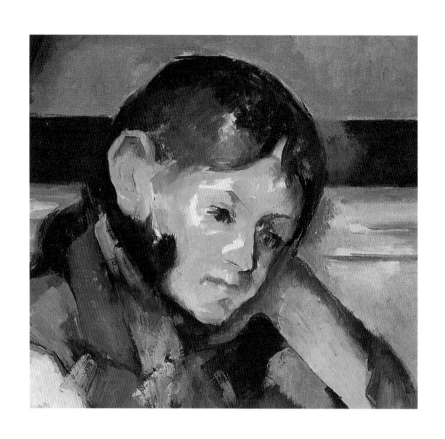

　　塞尚對他的畫忽然引起注意感到很不自在，如果有人讚美他的畫，他就更不知所措了。還有人想見他，他只好說：「畫家畫畫是他智慧的表達，了解這張畫就是了解這畫家，何必一定要對他這個人品頭論足呢？」

　　他的畫開始在不同的地方展覽，但仍然有人尖酸刻薄的批評他，罵他的畫爛，一文不值。這些批評登在他家鄉埃克斯的報紙上，使家鄉的人看了都非常生他的氣，本來他們就覺得

他這個人古里古怪，不去銀行好好工作，偏偏畫些莫名其妙的畫，誰都看不懂。你看！現在不是挨罵了嗎？真丟埃克斯人的臉。

塞尚聽了十分生氣：「這些無聊的人，只會評論人家的畫。其實藝術創造的過程才是最神聖最有意思的事，只有白痴才無法了解其中的快樂，我不要理這些所謂的藝術評論家，我只要我的畫將來為我說話。」

雖然有時塞尚會忍不住罵他的朋友，但他對畢沙羅和莫內仍舊十分感激，他在介紹自己時，說他是畢沙羅的學生，也會對別人說：「畢沙羅和莫內才是當代的藝術大師。」

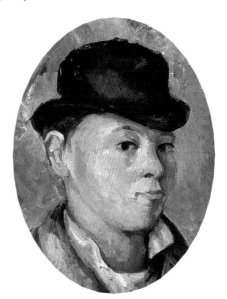

7. 終生為藝術奮鬥

　　塞尚的畫展引起了新生一代的注意，他們不只是畫家，還有年輕的詩人、小說家，有些是他同學的兒子，他們崇拜他，渴望能和他在一起。

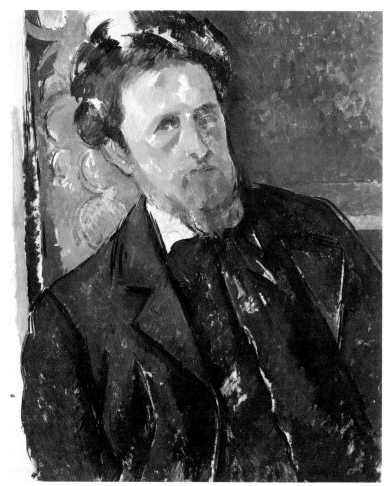

華勤蓋斯克特
1896年
　塞尚同學的兒子，是一個詩人。他對塞尚很崇拜，也和塞尚做了好朋友。

（油畫、畫布　65.5×54.5cm　捷克布拉格國家畫廊藏）

　　儘管他仍然疑心和害羞，但年輕人天真誠懇的吸引力帶他慢慢走出蝸牛殼，漸漸的，塞尚也會和他們一起坐在咖啡店談天說地了。在埃克斯，這麼多年他都沒找到可談天的對象，現在面對一群年輕的知音，他開始放鬆自己，談他的畫，談他的理想。

　　但他仍然不能控制自己時好時壞的情緒。高興時，見面和他們親熱擁抱；不高興時，碰他一下他就會暴跳起來，講些不堪入耳的粗話。但他們接受他，不把他的怪脾氣放在心上，對他們來說，能跟一個偉大的畫家吸取智識，就非常心滿意足了。

　　因為愈來愈被尊敬崇拜，塞尚不免驕傲的說：「只有我，才是真正的畫家。」有一次，他聽見兩個政客面紅耳赤的爭論，他站起來對他們說：「吵什麼吵，每一個立法院中就有兩千個政客，但每兩百年才有一個塞尚。」他深深了解自己在畫界高人一等的地位，但有時也會謙虛的說：「離我自己定的標準，還遠著呢！我還要繼續追尋，一個人成名後是不能停留不動的。」這正符合了中國人所說的「學而不進則

退」的道理。

　　父親、母親相繼過世後，他在埃克斯郊外買了一棟兩層樓的房子做他的畫室，一眼望出去，聖維多里山遠遠在望，風景優美，對他而言真是如魚得水。

　　春、夏、秋，他都出去寫生。夏天時，白天太熱，只有在傍晚時分才出去畫，那時空氣中已沒有暑氣，特別清新，影子長長的投在地上，遠處的山脈歷歷在目，近處的景物在懶散的夕陽下淡淡發光，大地一片祥和平安，他特別珍惜那段時光。

　　他年紀愈大，畫得愈慢，有時好幾個月才畫完一張靜物。有一次畫一瓶玫瑰花，畫了好久都不滿意，終於放棄了，幸虧這瓶玫瑰是人造花，否則即使他不放棄，花兒也會在他面前枯萎。

　　在他屋後有一大片樹林，天空都被濃密的葉子遮住了，新鮮空氣中有股淡淡的香味。蟬唱呀唱呀，給樹林子唱出生命和朝氣。他扛著畫具走上山坡，一路走去，到處都是奇石，石上凹凹凸凸，有裂縫、有溝槽，每塊

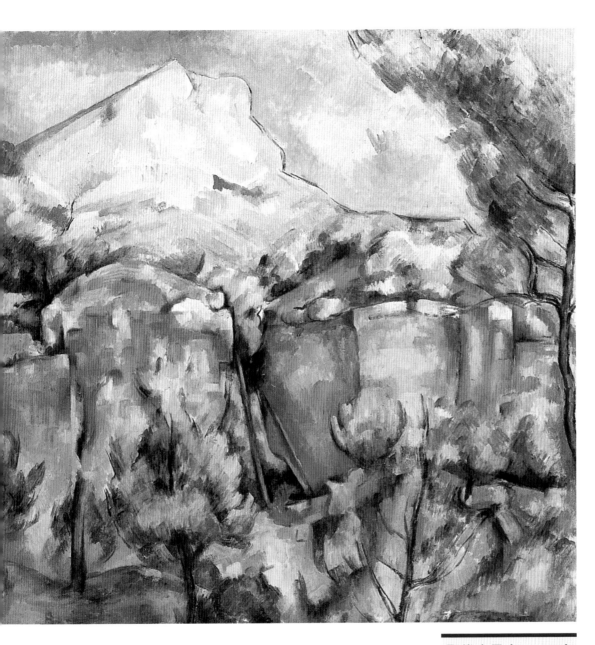

（油畫、畫布　65×80cm　美國巴爾的摩美術館藏）

聖維多里山　1897年

（油畫、畫布　63×52cm　英國倫敦國家畫廊藏）

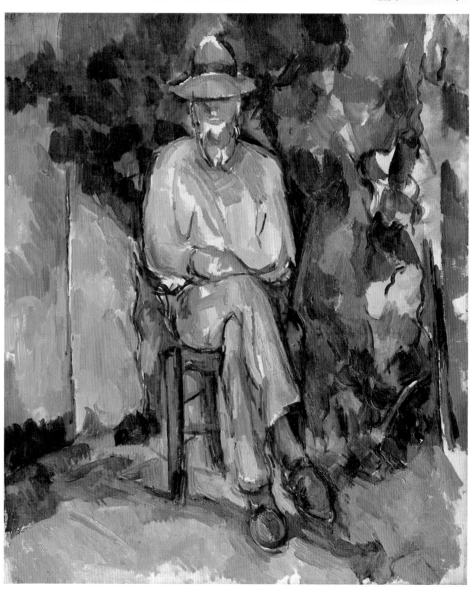

大石都不同，畫起來特別有趣味。

一九○六年，已經六十七歲的塞尚，雖然身體愈來愈衰弱，加上天氣又熱，但只要可能，他還是會出去找個陰涼的地方畫畫。

不畫畫的時候，他最愛給兒子寫信，一封又一封，在信中他說：「大自然清楚明白的擺在我面前，可是，我摸不透自己的感覺，怎樣才能把大自然豐富的色彩和姿態畫出來呢？真叫我著急！」

但是，在給兒子的最後一封信，他高興的說：「我總算對自己的畫感到滿意了，總算有了成就感，我現在雖然又老又多病，但我會畫到最後一分一秒。」

那一天終於來臨了。塞尚像往常一樣到野外寫生，忽然大雨傾盆，但他不肯離開，在雨中繼續作畫，最後昏倒在地上。

鄰人把他抬回家，不久，他就去世了。

塞尚一生為藝術奮鬥，只要活著就要畫，畫到最後，死而無悔。

塞尚 小檔案

1839 年　1 月 19 日，出生於法國的埃克斯。

1852～1858 年　中學時代與左拉成為好友。

1859年　進入大學念法律，但一直夢想做畫家。

1861年　放棄法律，到巴黎學畫。

1865年　與畫家畢沙羅成為好朋友。

1866年　莫內讚美他的靜物畫。

1864～1885年　送去畫廊的畫總被退回。

1872年　妻子何恬絲為他生一個兒子保羅。

1886年　左拉發表《傑作》，塞尚氣得與他絕交。

1895年　渥拉德為他開了第一個個展，展出 150 幅畫。

1906年　10 月 22 日去世。

兒童文學叢書

每個孩子都是天生的詩人

您是不是常被孩子們千奇百怪的問題問得啞口無言？
是不是常因孩子們出奇不意的想法而啞然失笑？
而詩歌是最能貼近孩子們不規則的思考邏輯。

小詩人系列

 現代詩人專為孩子寫的詩

 豐富詩歌意象，激發想像力

 詩後小語，培養鑑賞能力

釋放無限創造力，增進寫作能力

 親子共讀，促進親子互動

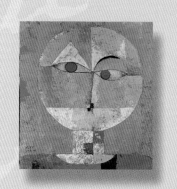

藝術的風華
文字的靈動

2002年兒童及少年讀物類金鼎獎

第四屆人文類小太陽獎

行政院新聞局第十七、十九次推介中小學生優良課外讀物

文建會「好書大家讀」活動1998、2001年推薦

《石頭裡的巨人——米開蘭基羅傳奇》、《愛跳舞的方格子——蒙德里安的新造型》

榮獲1998年「好書大家讀」年度最佳少年兒童讀物獎

《拿著畫筆當鋤頭——農民畫家米勒》、《畫家與芭蕾舞——粉彩大師狄嘉》

榮獲2001年「好書大家讀」年度最佳少年兒童讀物獎

兒童文學叢書
藝術家系列

～ 帶領孩子親近二十位藝術巨匠的心靈點滴 ～

喬 托	達文西	米開蘭基羅	拉斐爾
拉突爾	林布蘭	維梅爾	米 勒
狄 嘉	塞 尚	羅 丹	莫 內
盧 梭	高 更	梵 谷	
孟 克	羅特列克	康丁斯基	
蒙德里安	克 利		

小太陽獎得獎評語

三民書局《兒童文學叢書・藝術家系列》，用說故事的兒童文學手法來介紹十位西洋名畫家，故事撰寫生動，饒富兒趣，筆觸情感流動，插圖及美編用心，整體感覺令人賞心悅目。一系列的書名深具創意，讓孩子們一面在欣賞藝術之美，同時也能領略文字的靈動。